欧阳询楷书集字古诗

郑晓华　主编

李群辉　编

上海辞书出版社

编者的话

初学书法者必然先从临摹古人碑帖开始，点划结构风格务求酷似。临摹阶段以后则开始进入创作阶段。「从临帖到创作」是学书过程中必然面临的跨越，然而这一步跨越往往困难重重，有人可能一辈子都跨不过或者没有跨好而误入歧途。使用集字字帖来作为「从临帖到创作」的过渡，不失为一种简便快捷的好方法。为此，我们邀请资深书法教育家编辑出版一套从历代著名碑帖集字而成的楹联与诗帖，借助电脑图像处理技术，将字在大小重轻倾侧等方面做到气息贯通、笔画呼应，力求以最完美的效果呈献给读者。

欧阳询（五五七—六四一），唐书法家，字信本，潭州临湘（今湖南长沙）人。官至太子率更令、弘文馆学士，封渤海县男。工书法，学二王（羲之、献之），劲险刻厉，于平正中见险绝，自成面目，人称『欧体』，对后世影响很大。与虞世南、褚遂良、薛稷并称为唐初四大书家。编者耗数月之功，对每首古诗中的选字反复斟酌推敲，做到既忠于原著，无一笔代写，又不生搬硬套，适当运用电脑技术进行协调，终成此帖。因字源条件所限，有些在字形上尚存不足，我们且以较为宽松的眼光对待，还望读者见谅。

垂緌饮清露，流响出疏桐。居高声自远，非是藉秋风。

《蝉》虞世南

垂緌飲清露流響

出疏桐居髙聲自

遠非是藉秋風

春雪满空来，触处似花开。不知园里树，若个是真梅。

《喜张沨及第》赵嘏

春雪满空来觸霰

似花開不知園裏

樹若個是真梅

好雨知时节，当春乃发生。

随风潜入夜，润物细无声。

《春夜喜雨》杜甫

好雨知時節當春

乃發生隨風潛入

夜潤物細無聲

客心争日月来往

预期程秋风不相

待先至洛阳城

客心争日月，来往预期程。秋风不相待，先至洛阳城。

《蜀道后期》张说

岭外音書絶經冬
復歷春近鄉情更
怯不敢問来人

岭外音书绝，经冬复历春。近乡情更怯，不敢问来人。

《渡汉江》宋之问

西塞雲山遠東風
道路長人心勝潮
水相送過潯陽

西塞云山远，东风道路长。人心胜潮水，相送过浔阳。

《送王司直》 皇甫冉

君自故乡来，应知故乡事。来日绮窗前，寒梅著花未。

《杂诗》 王维

君自故乡来应知

故乡事来日绮窗

前寒梅著花未

人闲桂花落夜静

春山空月出驚山

鳥時鳴春澗中

人闲桂花落，夜静春山空。月出惊山鸟，时鸣春涧中。

《鸟鸣涧》王维

山中相送罢，日暮掩柴扉。春草明年绿，王孙归不归。

《山中送别》王维

山中相送罢日暮

掩柴扉春草明年

绿王孙归不归

日照香炉生紫
煙遥看瀑布掛
前川飛流直下

日照香炉生紫烟，遥看瀑布挂前川。飞流直下三千尺，疑是银河落九天。

《望庐山瀑布》李白

三千尺疑是银

河落九天

楊花落盡子規

啼聞道龍標過

五溪我寄愁心

与明月随风直

到夜郎西

杨花落尽子规啼，闻道龙标过五溪。我寄愁心与明月，随风直到夜郎西。

《闻王昌龄左迁龙标遥有此寄》 李白

千里莺啼绿映

红水郭山郭酒

旗风南朝四百

千里莺啼绿映红，水村山郭酒旗风。南朝四百八十寺，多少楼台烟雨中。

《江南春》杜牧

八十寺多少楼

臺煙雨中

十秋邊將皆承

流白草黃榆六

鳳林關裏水東

凤林关里水东流，白草黄榆六十秋。边将皆承主恩泽，
无人解道取凉州
《凉州词·凤林关里水东流》 张籍

主恩澤無人解
道耿凉州

新豐美酒斗十

千咸陽遊俠多

少年相逢意氣

新丰美酒斗十千，咸阳游侠多少年。相逢意气为君饮，系马高楼垂柳边。

《少年行四首·其一》王维

为君饮繫馬高
樓垂柳邊

白玉堂前一樹

梅今朝忽見數

花開八家門戶

白玉堂前一树梅，今朝忽见数花开。几家门户寻常闭，春色因何入得来。

《春女怨》薛维翰

寻常開春色因
何入得来

汴水東流無限
春隨家宮闕己
成塵行人莫上

汴水东流无限春，隋家宫阙已成尘。行人莫上长堤望，风起杨花愁杀人，

《汴河曲》 李益

長堤望風起楊

花愁殺人

東望少城花滿

煙百花高樓更

可憐誰能載酒

东望少城花满烟，百花高楼更可怜。谁能载酒开金盏，唤取佳人舞绣筵。

《江畔独步寻花》 杜甫

开金盏唤取佳

人舞繡筵

酒　沙　煙
家　夜　籠
商　泊　寒
女　秦　水
不　淮　月
知　近　籠

烟笼寒水月笼沙，夜泊秦淮近酒家。商女不知亡国恨，隔江犹唱后庭花。

《泊秦淮》杜牧

亡国恨隔江犹

唱後庭花

洞房昨夜春风

起故人尚隔湘

江水枕上片时

洞房昨夜春风起，故人尚隔湘江水。枕上片时春梦中，行尽江南数千里。

《春梦》岑参

春夢中行盡江南數千里

烽火城西百尺

楼黄昏独上海

凤秋更吹羌笛

烽火城西百尺楼，黄昏独上海风秋。更吹羌笛关山月，无那金闺万里愁。
《从军行七首·其一》 王昌龄

關山月無那金
閨萬里愁

回樂峰前沙似雪受降城外月如霜不知何處

吹蘆管一夜徵
人盡望鄉

回乐峰前沙似雪，受降城外月如霜。不知何处吹芦管，一夜征人尽望乡。

《夜上受降城闻笛》李益

清江一曲柳千

絛二十年前舊

板橋曾與美人

清江一曲柳千条，二十年前旧板桥。曾与美人桥上别，恨无消息到今朝。

《杨柳枝》 刘禹锡

橋上別恨無消息到今朝

天街小雨润如
酥草色遥看近
却无最是一年

天街小雨润如酥，草色遥看近却无。最是一年春好处，绝胜烟柳满皇都。

《早春》韩愈

春好霁絶滕煙
柳满皇都

雨歇楊林東渡

頭永和三日蕩

輕舟故人家在

雨歇杨林东渡头，永和三日荡轻舟。故人家在桃花岸，直到门前溪水流。

《三日寻李九庄》 常建

桃花岸直到門

前溪水流

西陸蟬聲唱南冠客思深不堪玄鬢影來對白頭吟露

重飛難進風多響

易沉無人信高潔

誰為表予心

西陆蝉声唱，南冠客思深。不堪玄鬓影，来对白头吟。露重飞难进，风多响易沉。无人信高洁，谁为表予心。

《在狱咏蝉》骆宾王

城闕輔三秦風煙

望五津與君離別

意同是宦遊人海

内存知己天涯若

比邻无为在歧路

儿女共霑巾

城阙辅三秦，风烟望五津。与君离别意，同是宦游人。海内存知己，天涯若比邻。无为在歧路，儿女共沾巾。《送杜少府之任蜀州》王勃

晚年惟好静萬事

不關心自顧無長

策空知返舊林松

風吹解帶山月照

彈琴君問窮通理

漁歌入浦深

晚年惟好静，万事不关心。自顾无长策，空知返旧林。松风吹解带，山月照弹琴。君问穷通理，渔歌入浦深。

《酬张少府》王维

图书在版编目（CIP）数据

欧阳询楷书集字古诗 / 郑晓华主编；李群辉编. ——
上海：上海辞书出版社，2016.8（2019.1重印）
（集字字帖系列）
ISBN 978-7-5326-4704-0

I. ①欧… II. ①郑… ②李… III. ①楷书—法帖—
中国—唐代 IV. ①J292.24

中国版本图书馆CIP数据核字（2016）第165580号

集字字帖系列
欧阳询楷书集字古诗
郑晓华 主编 李群辉 编

丛书编委（按姓氏笔画排列）
马亚楠 韦　娜 王　宾 王高升 石　壹 卢星军 叶维中 成联方 刘春雨
孙国彬 李　方 李　园 李剑锋 李群辉 吴　杰 宋　涛 宋雪云鹤
张广冉 张希平 周利锋 赵寒成 段　军 段　阳 柴　敏 钱莹科 梁治国

出版统筹/刘毅强 策划/赵寒成
责任编辑/赵寒成 版式设计/赵姁珏 封面设计/周仁维

上海世纪出版股份有限公司
辞书出版社出版
200040　上海市陕西北路457号　www.cishu.com.cn
上海世纪出版股份有限公司发行中心发行
200001　上海市福建中路193号　www.ewen.co
上海盛隆印务有限公司印刷

开本889毫米×1194毫米　1/12　印张4
2016年8月第1版　2019年1月第3次印刷

ISBN 978-7-5326-4704-0/J·619
定价：28.00元

本书如有质量问题，请与承印厂质量科联系。T：021-52820010